U0036035

幾何遊戲好好玩

好好玩

彩色隨身版

腦力&創意工作室◎編著

前 言 *Introduction*

幾何遊戲是幾何圖形的本質,在人們的腦中形成的抽象思維的基本模式。幾何這個詞最早來自於古希臘語,由「土地」和「測量」兩詞合併來的,可以理解為測地數,後來輾轉千年,到了明代的利瑪竇、徐光啟合譯《幾何原本》時所創立。而現在的幾何用途,也遠遠超出古代「幾何」土地測量的範圍,被人們廣泛的運用於各個領域。

遊戲,最早是做為生存技能而存在。本書的「幾何遊戲」以娛樂的形式出現,大大增強了人們閒暇時解讀的趣味性。

幾何在日常生活中形成的概念及作用,構成了人們對幾何的一般認識,《思維遊戲》系列叢書之《幾何遊戲》,是結合數學幾何為一體的思維遊戲題,但又不侷限於相關的學科知識,沒有年齡和學識的限制,只需要勇於接受挑戰的勇氣,積極參與書中

的謎題與遊戲，能領略到書中的趣題，不但可以讓你在思考中歷練智慧，而且還能使你學習到從未接觸過的思維方式和解題技巧。這樣的一本題集更能夠鍛鍊右腦，開發右腦潛能，使空間思維得到加強，立體想像更完整，邏輯思維更嚴謹。加之遊戲貼近生活，也能夠為生活中的你帶來意想不到的方便之處。本書的遊戲並不等同於高深的幾何題，只是給讀者提供一個鍛鍊腦力活動的遊戲種類而已。

解答完本書內的幾何小遊戲後，若你發現自己心情舒暢，思維更敏銳了，那麼我們的目的就達到了。

Table of Contents

Table of Contents

符號

請用三根火柴擺出一個符號，這個符號要大於3，小於4，那麼要擺成什麼模樣才行？

8

立方體

從一個立方體中，隨便選取3個頂點，你能算出它們構成直角三角形的機率是多少嗎？

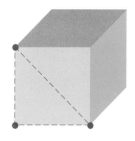

AE=3a

挪火柴

難度指數 ★★　　所用時間（　　）秒　答案見 P. 138

下圖是由15根長短相等火柴擺出的兩個等邊三角形，試想一下，移動其中的3根火柴，你能把它變成4個等邊三角形嗎？

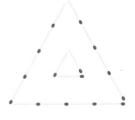

9

四等份

難度指數 ★　　　所用時間（　　）秒　答案見 P. 138

有一塊正方形的土地，用兩條直線把它分成形狀相同、大小相等的4塊。圖中所示的是其中的一例，除此之外還有別的方法嗎？你會發現什麼規律嗎？

D

四條線連接

你能將圖中的九個圓圈組成正方形的形狀（一排、二排、三排各三個）的圖形，四條直線可以連在一起嗎？

10

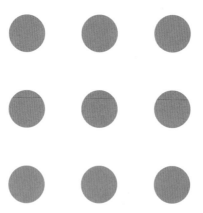

AE=3a

魚塘如何擴建？

難度指數 ★★　　　　　所用時間（　　　）秒　　答案見 P. 138

李三家有一個正方形的魚塘，魚塘的四個角上各有一根電線杆，他現在要把魚塘擴大一倍，但是又要保持正方形，而且邊上的電線杆又不能做任何改變的情況下，李三完全不知道該怎麼辦，你有什麼好的方法可以幫助他嗎？

切蛋糕

難度指數 ★★　　　　　**所用時間（　　）秒**　　**答案見 P.138**

小紅生日訂做了一個長方形的蛋糕，將蠟燭一支支點上，朋友們也紛紛到來，到了分蛋糕的時候，小紅發現加上自己有9個人，而且她想切成大小相等的9塊，這個時候她為難起來，不知道該如何下手切，朋友小黃拍拍胸脯，幫小紅切了蛋糕，剛好九份相等的蛋糕，請問小黃是怎麼切蛋糕的呢？

AE=3a

畫圓

難度指數 ★★　　　　所用時間（　　　）秒　**答案見 P.138**

小蘭在一張紙的不同位置上畫了兩個圓，奇怪的事情發生了，這兩個圓竟然完全重合了。你知道這是為什麼嗎？

13

滾木頭

難度指數 ★★　　　　所用時間（　　　）秒　答案見 P.138

李叔叔新買了一臺機器，但是沒有車可以搬運，只好把機器放在兩根周長為0.5公尺的圓木頭上向前滾動，一直滾到家門口為止。請問，每當圓木滾動了一圈，那麼機器應該前進了多少公尺？

14

AE=3a

相切的圓

現在有三個不同顏色的鐵環，小明把鐵環擺在一起，使得它們兩兩相切，之後小明看到出現了三個交叉的空隙，如果現在要得到九個這樣的空隙，請問小明最少需要多少個鐵環？

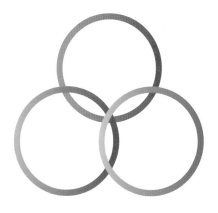

滾球遊戲

Start

有兩個小球分別擺在同一個矩形上，不同的是一個在外部一個在內部，兩個小球同時從矩形的同一定點開始滾動，直到它們最終都回到起點。

如果矩形的高是小球周長的2倍，而矩形的寬是它的高的2倍，那麼從起點出發回到終點，兩個小球各轉了幾圈？

AE=3a

切平行四邊形

現在有一個平行四邊形的桌面，如果把它切成正方形的桌面，請問：最少是切幾刀？

報紙蓋住雜誌

難度指數 ★★★　　　所用時間（　　）秒　答案見 P.139

小張買了一份報紙，看完之後隨手丟在一本雜誌上面，已知報紙其中的一張邊長為80公分，而被覆蓋的雜誌的邊長為40公分的一角，報紙的一個頂點放在雜誌的中心，不考慮周圍的空白，雜誌的百分之幾被報紙遮住了？

安排場地

農夫為了防止狼的入侵，在自家農場裡修築了一個100公尺長的柵欄，現在用它們來圍起一塊封閉的場地，供一些動物在其中嬉戲。由於柵欄片的構造方式所限，農夫在做柵欄的時候，圍起的場地必須是一個長方形。現在農夫想為寵物們提供盡可能大的空間。所以能圍起場地的外形的最大尺寸是多少？它的最大面積是多少？

特殊列隊

難度指數 ★★★　　　所用時間（　　）秒　答案見 P. 139

新學期所有新生參加軍訓，一個
班裡正好有24個學生，現在教官
要求這24個學生排成6隊，而且必
須每5個人為一隊。你知道教官怎
麼讓學生們排的嗎？

20

對角線的長度

難度指數 ★★　　　所用時間（　　）秒　答案見 P. 139

在1/4圓中內接一長方形。圓的半徑為20公分，長方
形的短邊為10公分。請問，長方形的對角線是多少公
分？

AE=3a

特別

難度指數 ★★★　　　所用時間（　　　）秒　答案見 P. 139

果園裡種了10顆果樹，現在果園的主人想要把這10顆果樹種成5行，但每行必須有4棵果樹，請問果園的主人怎麼種才好呢？

飛行員

難度指數 ★★★　　　所用時間（　　　）秒　答案見 P. 139

一個飛機試飛員非常自信，不管往哪裡飛行，所帶燃料總是來回路程剛剛好份量。所以，他總是選擇最短的航線飛，而且往返航線要完全一致。有一天他和往常一樣，帶著剛剛好的燃料就讓飛機起飛了，返回時又沒有在同一航線上飛行。為他擔心的人們趕到機場問這怎麼回事。他平安歸來後，機箱裡的燃料也是剛剛好用完。這樣的事可能嗎？

長方形與正方形

難度指數 ★★ 　　　所用時間（　　）秒　 答案見 P.140

一個3×3的正方形周長為12，而面積為9。另外一個2×3的長方形周長為10，而面積為6。你能分別找到一個正方形和一個長方形，它們的周長和面積在數值上相等嗎？

AE=3a

著色長方體

爸爸讓小剛用紅、綠兩種顏色為長方體的各個面著色，小剛先用紅、綠兩個顏色分別著色，然後又將長方體全部塗上紅色，此時他發現用兩種顏色給長方體各面著色有很多種方法，那麼請問共有幾種不同的方法？

23

D

照相

難度指數 ★★　　　　所用時間（　　）秒　　答案見 P.140

公司裡要求拍大頭照，只有辦公室的5個人還沒有拍，於是相約一起去拍照，到了照相館站成一排等著照相，甲不在開頭，乙不在排尾，請問有多少種站法？

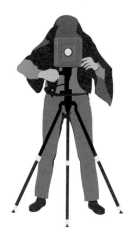

小圓的奇蹟

難度指數 ★★★　　　　所用時間（　　）秒　　答案見 P.140

一個小圓在一個直徑是其2倍的大圓內滾動，滾了一圈後，小圓上的某一點的運動軌跡是什麼樣的？

AE=3.

鴨子相距

| 難度指數 ★★ | 所用時間（　　）秒 | 答案見 P.140 |

有三隻鴨子站成一個等邊三角形，各自站在一個角的頂點上，他們之間各自的距離都是相等的（不管是哪兩隻鴨子）。如果現在，再來一隻鴨子，還能出現跟以上相同的情形嗎？如果能，應該怎麼站？

隧道逃生

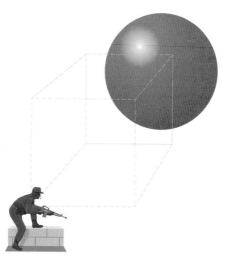

26

地道戰的時候，一名遊擊隊員在一個正方形隧道裡跑，突然迎面滾來一塊大圓石，方形隧道的寬度和圓石的直徑一樣，都是25公尺。隧道離出口還有很遠的距離。試問：遊擊隊員能躲開這塊大圓石的滾壓嗎？

AE=3a

巧挪硬幣

芳芳在院子裡玩弄手裡的8個硬幣，放在地上排列著，做如下擺設：橫排一個挨一個，共是5個；剩下的3個緊挨在5個中間的那個下面，形成T形。現在，只能移動一枚硬幣，能否得到這樣2列：其中每列包含5枚硬幣？請問芳芳是否能做到呢？

27

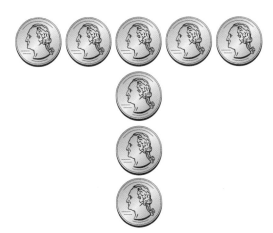

D

被截去的繩子

有兩根繩子，長的一段是42公分，短的一段是24公分，兩根都截去相同長度的一段後，長的繩子的長度是短的繩子長度的4倍，剪短後長的繩子是多少公分呢？

A. 18　　B. 24　　C. 30　　D. 32

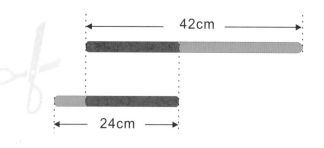

不可能的穿透

難度指數 ★★★　　　所用時間（　　）秒　　答案見 P.140

你能在小立方體上挖一個洞，讓稍微大一些的另一個立方體穿過去嗎？

種樹

難度指數 ★★★　　　所用時間（　　）秒　　答案見 P.140

植樹節，小王和公司的同事一起到郊外種樹，他們要種7棵樹，但是這些樹需要排成6排，每排3棵樹。如果你是小王，你要如何來種這些樹呢？（註：一棵樹可以是不同排的組成部分。）

折疊

難度指數 ★★　　　　所用時間（　　）秒　答案見 P. 140

聰聰想把一張長方形的紙對半折，可是連續兩次都沒折好。第一次有一半比另一半長出1.5公分，第二次正好相反，第一次短的那邊現在比另一半多出1.5公分。請問，兩次折紙留下的兩道折痕，他們之間的距離是多少公分呢？

裝金磚

難度指數 ★★★　　　　所用時間（　　）秒　答案見 P. 140

有兩個強盜在一個墳墓裡挖到了長20公分、寬20公分、厚10公分的金磚，他們所帶的鐵盒為長、寬、高各是30公分的空心立方體。你知道，一個鐵盒裡最多能裝幾塊金磚呢？

AE=3a

圓的變化

難度指數 ★★★　　　**所用時間**（　　）秒　**答案見 P. 141**

不用筆或其他工具，
你能把一個圓形的紙
折出橢圓嗎？

八邊形

難度指數 ★★　　　　**所用時間**（　　）秒　**答案見 P. 141**

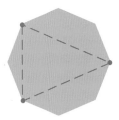

在一個八邊形中，你能畫出幾個
與八邊形共頂點但不共邊的內接
三角形呢？

折紙

難度指數 ★★　　　　　**所用時間（　　　）秒**　答案見 P. 141

32

把一張普通的16開紙對折。很簡單，大家都試過。但是，現在給你一張邊長為2公尺呈正方形的超薄紙，讓你對它實行10折以上，你想像一下，你能做到嗎？

拉線繩

| 難度指數 ★★★ | 所用時間（ ）秒 | 答案見 P. 141 |

拉著一個圓柱形線團的線頭，往一邊拉，使它能朝前朝後任意一個方向運動，你如何做到？

分割

| 難度指數 ★★★ | 所用時間（ ）秒 | 答案見 P. 141 |

只用直尺和圓規，你能把一個圓分成面積相等的八部分嗎？

33

小球外部滾動

難度指數 ★★　　　　　**所用時間（　）秒**　　**答案見 P. 141**

小圓的半徑恰好為大圓半徑的一半。當小圓沿大圓滾動時，其圓周上那個做記號的那個點畫出一條軌跡。你能想像出這條軌跡的樣子嗎？

34

AE=3

買地

35

上海的地皮貴得很嚇人，但是，還是有人爭先恐後地去買。在這個國際都市，就算是你有錢，你也不一定能買到地。所以，當一位廣東人得知有棟別墅要拆，地皮面積是一個正方形，南北和東西長各是100公尺，而且地皮要對外出售時。他毫不猶豫的就按10000平方公尺的價錢，把錢匯入了對方的帳戶中。可是，到上海一看，整塊地的面積才5000平方公尺，竟然相差一半。你知道，這是為什麼嗎？

D

分糕

過節的時候，小芳的奶奶從鄉下拿回來一個上下相同的圓形蒸糕。為了考考小芳這個小寶貝，吃之前奶奶給小芳出了道題。就是：假如現在這個家庭中，總共有八個人，你怎麼用三刀，把它平均分成八塊？

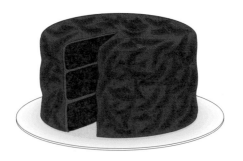

AE=3

三根鐵釘

有三根長短不一的鐵釘，它們的長度分別為：9公分、5公分、3公分。在不折斷它們的情況下，能不能把它們擺成一個三角形呢？

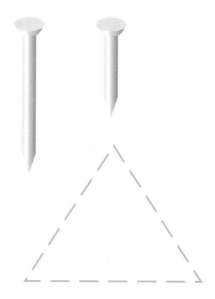

D

切角

難度指數 ★　　　　**所用時間（　　）秒**　答案見 P. 141

一個正方形桌面，切去一個角後還有幾個角？

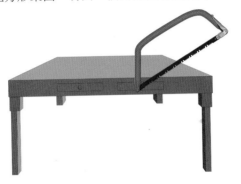

繞線的長度

難度指數 ★★　　　　**所用時間（　　）秒**　答案見 P. 142

一根繩子在一圓柱上繞了4整圈，圓柱底面周長4公尺，長12公尺，你能算出繩子有多長嗎？

AE＝3

反彈球

將一個小的彈球和一個大的
彈球互相接觸，從1公尺到
2公尺的高度同時下落。最
後，你會看到什麼情況？

接下來的圖形是什麼？

接下來的圖形是什麼？

40

接下來的圖形是什麼？

AE=3a

哪個圖形與眾不同？

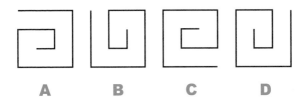

A　　　**B**　　　**C**　　　**D**

41

面積相等

下列圖形中，紅色部分的面積相等的是

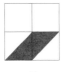 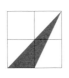

A　　　　**B**　　　　**C**　　　　**D**

D

應放圖形

下面的問號裡，應該放入哪個圖形？

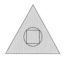 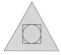 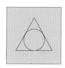 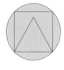

A　　　　　B　　　　　C　　　　　D

42

分割

難度指數 ★★	所用時間（　　）秒	答案見 P. 142

一個長方形，長19公分，寬18公分，如果把這個長方形分割成若干個邊長為整數的小正方形，那麼這些小正方形最少有多少個？如何分割？

顛倒的三角形

難度指數 ★	所用時間（　　）秒	答案見 P. 142

把十個硬幣在桌子上擺出一個三角形，請你移動三個硬幣，把這個三角形變成顛倒過來的三角形。

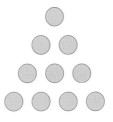

自轉了幾圈？

現有二枚硬幣，如下圖放好，其中一枚硬幣固定不動，另一枚沿著固定不動的那一枚周圍滾動（滾動時，兩枚硬幣總是保持有一點相接觸），滾動一圈回到原來的位置時，滾動的那枚硬幣自轉了幾周？

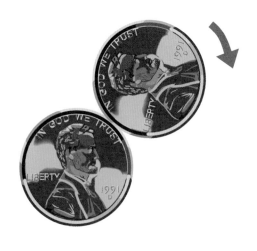

44

AE=3a

怎樣切

難度指數 ★★★　　　所用時間（　　　）秒　答案見 P. 143

請你把下面這個錶盤圖形切成6塊，使每塊上的數加起來都相等，應該怎樣切呢？

45

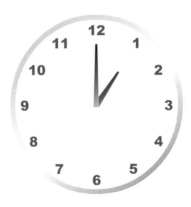

D

擺樹

難度指數 ★★　　　　　**所用時間**（　　）秒　**答案見** P. 143

有6棵樹，現在要擺成4排，每排3棵，怎麼擺放？

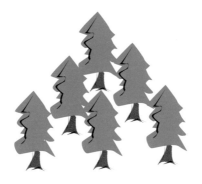

幾邊形

難度指數 ★　　　　　**所用時間**（　　）秒　**答案見** P. 143

把長方形剪去一個角，它可能是幾邊形？

46

AE=3a

數頂點

難度指數 ★　　　　**所用時間（　　　）秒**　**答案見 P.143**

一個幾何形展開圖如右,則
該幾何形的頂點有幾個?

A. 10個　B. 8個

C. 6個　　D. 4個

47

怎麼畫

難度指數 ★★　　　**所用時間（　　　）秒**　**答案見 P.143**

小明有一天拿了一張圖
片去問老師:「老師,
你能用一條線把這個圖
形分割成兩個三角形
嗎?」老師毫不遲疑地
說:「沒問題。」請問
老師用的是什麼方法。

個數

右圖中總共有多少個三角形？

A. 4個　B. 5個　C. 6個　D. 8個

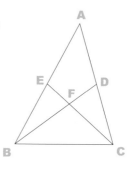

結論

網格小正方形的邊長都為1，在三角形ABC中，試畫出三邊的中線（連接頂點與對邊中線的線段），然後探究三條中線的位置及其有關線段之間的關係，你能發現什麼有趣的結論？

48

$AE=3a$

是何道理

下圖所示，木工師傅在做完門框之後，為防止變形常常像圖中那樣釘上兩條斜拉的木板條（即AB、CD），這樣做的數學道理是什麼？

49

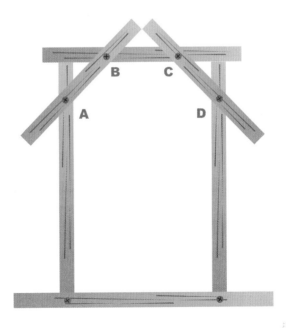

D

如何形成

如圖所示的是德國大眾汽車公司生產的奧迪（Audi）轎車標誌，它是由4個圓環組成的，那麼這些圓環可以看做是透過什麼「基本圖形」、經過怎麼樣的運動而形成的？（說出一種即可）

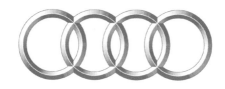

圓柱體

有一根圓柱形鋼管，截成三段，底面積增加12平方公寸，長1.2公尺。這個圓柱形鋼管原來體積是多少立方公寸？

AE=3a

圖案畫

圖中應有九個圖案，請你根據畫出的六個圖案的變化規律畫出其他三個。

51

D

重新排圖

請你把表中的圖形按要求重新排列，使圖表中橫行、豎列，以及兩條對角線上都沒有相同形狀的圖形。

AE=3a

距離

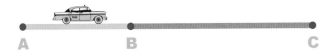

同班的小明、小偉、小紅三位同學住A、B、C三個住宅區，如圖所示，A、B、C共線，且AB=60公尺，BC=100公尺，他們打算合租一輛接送車上學，由於車位很少，準備在此之間只設一個停靠點，為使三名同學步行到停靠點的路程之和最小，你認為停靠點的位置應該設在哪裡呢？

53

D

線路

難度指數 ★★　　　　　**所用時間（　　）秒**　　**答案見 P. 145**

假定有一排蜂房（下圖），一隻蜜蜂在左下角受了點傷只能爬行，不能飛，而且始終向右行（包括右上、右下），從一間蜂房爬到1號蜂房的爬法有：蜜蜂→2號，蜜蜂→0號、1號，共有2種不同的爬法，問蜜蜂從最初的位置爬到4號蜂房有多少種爬法？

A. 7種　　　B. 8種　　　C. 9種　　　D. 10種

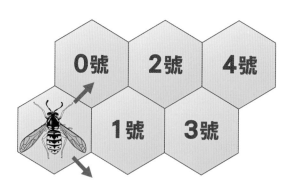

圖形

將一正方形紙片按下列順序折疊，然後將最後折疊的紙片沿虛線剪去上方的小三角形，將紙片展開，得到的圖形是？

55

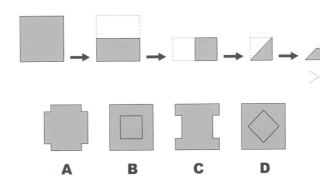

A　　　**B**　　　**C**　　　**D**

D

時鐘

小明從鏡子看到身後牆上的4個鐘所呈現的圖像如下，其中實際時間最接近8點是？

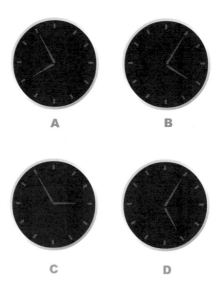

56

AE=3a

擺火柴

如下圖所示，用火柴擺了六個三角形，如果拿掉三根火柴就變成了三個三角形，應該拿掉哪三根？試試看。

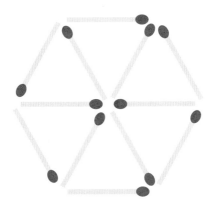

分割圖形

用不同的方法把圖形全部分割成三角形，至少可以分割成十個三角形的多邊形是？

規律

正五邊形有多少條對稱軸？正六邊形有多少對稱軸？它們既是軸對稱圖形，又是中心對稱圖形嗎？你能總結規律嗎？

變換

難度指數 ★★　　　　所用時間（　　）秒　答案見 P. 145

如果在正八邊形硬紙板上剪下一個三角形，那麼圖2、3、4中的陰影部分，均可由這三個三角形透過一次平移、堆成或者旋轉而得到，要得到圖2、3、4中的陰影部分，一次進行的變化不可行的是：

A. 平移、對稱、旋轉　　B. 平移、旋轉、對稱

C. 平移、旋轉、旋轉　　D. 旋轉、對稱、旋轉

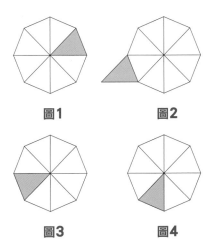

圖1　　　　　圖2

圖3　　　　　圖4

D

圖形

下面四個圖形中，三角柱的平面展開圖是？

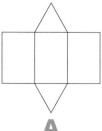

A

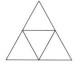

B

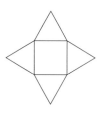

C

D

60

AE=3.

展開圖

難度指數 ★　　　　所用時間（　　）秒　答案見 P. 146

下圖所示的圖形是由七個完全相同的小立方體組成的
立體圖，那麼這個立體圖形的前視圖是？

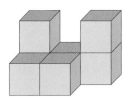

組合好的立方體

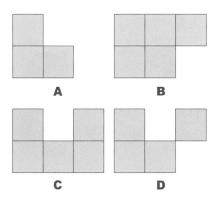

A　　　　　　B

C　　　　　　D

61

D

平移

難度指數 ★　　　　　所用時間（　　）秒　答案見 P.146

下列四個圖案中透過右圖平
移的是？

A

B

C

D

AE=3

移動火柴

如下圖所示，用16根火柴擺了四個正方形。你能用15根、14根、13根火柴也分別擺成四個小正方形嗎？擺擺看。

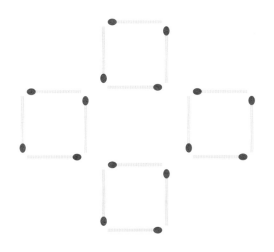

D

拼圖

難度指數 ★　　　**所用時間（　）秒**　**答案見 P.146**

用6根長短、粗細一樣的火柴拼出四個等邊三角形
（即三邊相等的三角形），如何拼？

旋轉

難度指數 ★　　　**所用時間（　）秒**　**答案見 P.146**

在平面上，將一個圖形繞一個定點向某個防線轉動一
個角度，這樣的圖形運動成為旋轉，下面的圖中，不
能由一個圖形透過旋轉而構成的是？

A　　　　B　　　　C　　　　D

64

AE=3

平行移動

難度指數 ★ 　　所用時間（ 　 ）秒　答案見 P. 146

下列圖案商標，利用平行移動設計的有幾個？

A. 1個　　　B. 2個　　　C. 3個　　　D. 4個

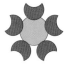

65

搭建三角形

難度指數 ★★★ 　　所用時間（ 　 ）秒　答案見 P. 146

有四根細木棒，長度分別為2，4，5，6（單位：公分），從中取三根搭成三角形，能搭成三角形的個數為幾個？

D

數邊線

難度指數 ★★　　　**所用時間（　　）秒**　**答案見** P. 146

在凸多邊形中，四邊形有2條對角線，五邊形有5條對角線，經過觀察、探索、歸納，你認為凸八邊形的對角線條數應該有多少條？

對稱圖形

難度指數 ★★　　　**所用時間（　　）秒**　**答案見** P. 147

如圖1是4×4正方形網格，請在其中選取一個白色的單位正方形並塗黑，使圖中黑色部分是一個中心對稱圖形。

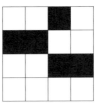

圖1

AE=3

中心對稱

下列四張撲克牌中，牌面屬於中心對稱的圖形是？

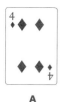

A

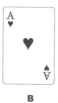

B

C

D

67

影長

下列四幅圖形中，表示兩棵小樹在同一時刻陽光下的
影子的圖形可能是哪一張圖？

A

B

C

D

D

圖形組成

圖1中的圖案是由圖2中的物種基本圖形中的兩種拼接
而成，這兩種基本圖形是？

A. ①⑤　　　B. ②④　　　C. ③⑤　　　D. ②⑤

68

圖1

圖2

　　1　　　　　**2**　　　　　**3**　　　　　**4**　　　　　**5**

AE=3

折紙

下圖右側的四個圖形中，只有一個是由左邊的圖折疊
而成，請選擇一個正確的圖形。

69

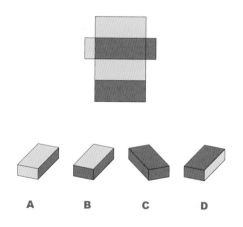

A　　　　B　　　　C　　　　D

排列規律

難度指數 ★★　　　所用時間（　　　）秒　答案見 P. 147

從ABCD四幅圖中選擇出問號部分的圖形。

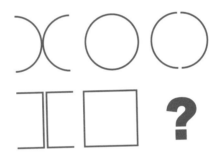

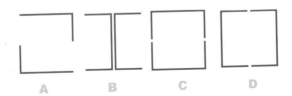

A　　　B　　　C　　　D

70

AE=3

連環性

觀察第一組圖形，然後從ABCD中選擇一張填到問號
處，要求第一組圖和第二組圖具有一定的關聯，同時
要表現出第二組圖的意義。

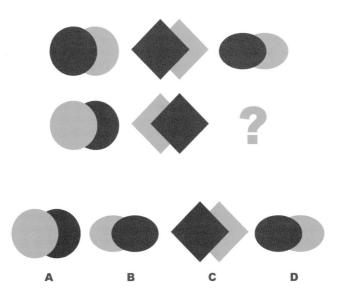

A　　　　　B　　　　　C　　　　　D

圖形規律

難度指數 ★★　　　　**所用時間（　　）秒**　**答案見 P. 148**

從下面的ABCD四個圖中選擇一個，使下面兩套圖形存在一定的關聯。

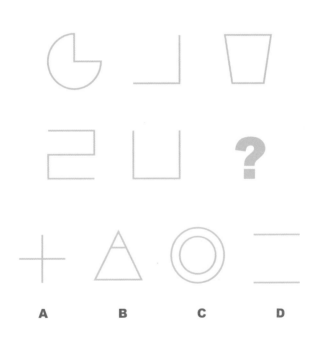

A　　　　**B**　　　　**C**　　　　**D**

AE=3

推理

從下面ABCD當中選擇一張圖，接到第一張圖之後，要求有一定的數學及推理依據。

A　　　　　B　　　　　C　　　　　D

D

走棋

下面是一個「走棋」圖，從A處走到B處，要求每格都走到，但不准重複，不准跳動。你有幾種走法？

AE=3a

惠廷頓的貓

難度指數 ★★★　　　所用時間（　　）秒　　答案見 P.148

惠廷頓已經把他的貓訓練成捕鼠能手，如圖在A、B、C、X、Y、Z、1、2、3、4、5、6的位置上各有一隻老鼠，這隻訓練有素的貓要從A點走到Z點，不走重複的路線而抓住所有的老鼠，你知道牠是怎麼走的嗎？

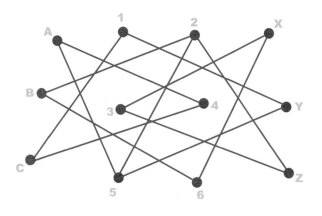

D

擺硬幣

難度指數 ★★	所用時間（　　）秒	答案見 P. 148

你能用10個硬幣，擺成5行，並且每行有4個硬幣嗎？

巧排隊

難度指數 ★★★	所用時間（　　）秒	答案見 P. 148

一小隊共有15名隊員，為了玩遊戲，需要他們排成5行，每行4人，想一想應該怎麼排？

AE=3

剪貼證明

| 難度指數 ★★ | 所用時間（　　）秒 | 答案見 P. 149 |

下面四組圖，深淺兩部分相等嗎？請分別回答。

1

2

3

4

分成五份

難度指數 ★★　　　所用時間（　　）秒　答案見 P. 149

用三條直線把右圖內的十個
圓分成五份。

還有幾個角

難度指數 ★　　　所用時間（　　）秒　答案見 P. 149

如圖，一個正方形有4個角，剪去一個角後，剩下的
圖形有幾個角？

78

AE=3.

面積

為了美化校園，陽光小學用鮮花圍成了兩個圓形花壇。小圓形花壇的面積是3.14平方公尺，大圓形花壇的半徑是小圓形花壇半徑的2倍。大圓形花壇的面積比小圓形花壇的面積大多少平方公尺？

D

多少個面

有邊長為1、2、3、……、99、100、101、102釐公尺的正方體102個，把它們的表面都塗上紅漆，晾乾後把這102個正方體都分別截成1立方公分的小正方體，在這些小正方體中，只有2個面有紅漆的共有多少個？

80

體積

一個正方體形狀的木塊，邊長2公寸。沿水平方向將它鋸成3片，每片又鋸成4條，每條又鋸成5小塊，共得到大大小小的長方體60塊（如圖）。這60塊長方體表面積的和是多少平方公寸？

周長

桌面上有一條長80公分的線段，另外有直徑為1公分、2公分、3公分、4公分、5公分、8公分的圓形紙片若干張，現在用這些紙片將桌上線段蓋住，並且使所用紙片圓周長總和最短，問這個周長總和是多少公分？

80cm

推理

請由ABCD四幅圖中選擇一幅，填補問號的空缺，同時使得第一張圖和第二張圖產生關聯。

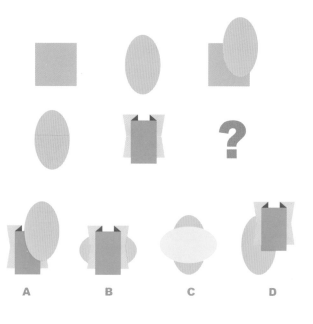

82

AE=3.

宮格

九個圖形排成九宮格的形狀，其中右下角最後一個圖形處標問號，觀察已有的處於相對位置上的八個圖形的規律，從四個備選答案中做出選擇。

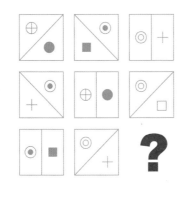

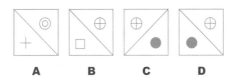

A　　　B　　　C　　　D

車牌

從汽車的後照鏡中看見某車車牌的後5位號碼是926AB，該車的後5位號碼實際是？

BA629

路程

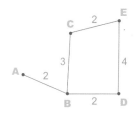

如左圖所示，ABCDE五所學校間有公路相通，圖上標出了每段公路的長度，現要選擇一個學校召開一次會議，已知出席會議的代表人數為：A校6人、B校4人、C校8人、D校7人、E校10人，問：為使參加會議的代表所走的路程總和最小，會議應選在哪個學校召開？

A. A校　B. B校　C. C校　D. D校

AE＝3

旋轉

難度指數 ★．　　　　所用時間（　　）秒　答案見 P. 151

如下圖所示的五角星，繞中心點旋轉一定角度後與自身完全重合，則其旋轉的角度至少為？

鏡子

85

難度指數 ★★　　　　所用時間（　　）秒　答案見 P. 151

想像你在鏡子前，請問，為什麼鏡子中的影像可以顛倒左右，卻不能顛倒上下？

測量

難度指數 ★★　　　　　所用時間（　　）秒　答案見 P. 151

如下圖，身高1.6公尺的小麗，用一個兩銳角分別為
30°和60°的三角尺測量一棵樹的高度，已知她與樹之
間的距離為6公尺，那麼這棵樹的高度大約是多少？
（小麗眼睛距離地面的高度近似為身高）

86

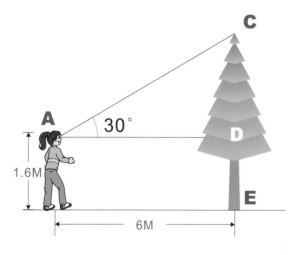

AE=3

圖形組合

上圖由若干個元素組成，下面的備選圖形中只有一個
是組成上面圖形的元素，請選擇。（注意：組成新的
圖形時，只能在同一平面上，方向、位置可能出現變
化。）

A　　　　　B　　　　　C　　　　　D

D

用L變H

下圖是由兩個長L、4個短L組成的H，現在增加兩個短L，然後請用兩個長L和四個短L組成一個與原圖大小相同的H。（L不能重疊。）

AE=3a

移動

用四根火柴做了個架子，裡面有個三角形，現在只移動2根火柴，要使三角形在架子之外（架子的形狀不變），該怎麼做？

搬房子

下面的房子是由11根火柴組成，現在只能移動其中一根，使得房子朝向另一個方向。

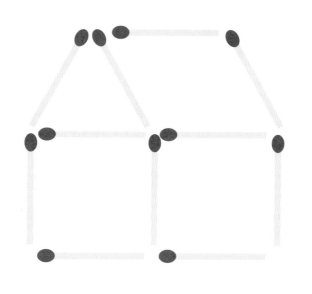

連貫性

從ABCD中選擇一張圖，填到問號部分，使得第一幅圖和第二幅圖具有一定的連貫性。

91

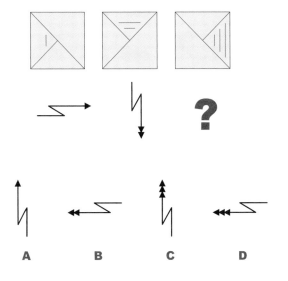

A　　　　B　　　　C　　　　D

延續

難度指數 ★★　　　　所用時間（　　）秒　答案見 P. 152

觀察下圖，從ABCD中選擇一組，使下圖構成一個序列。

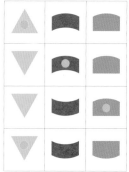

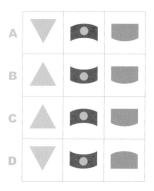

AE=3

折紙（一）

下圖一是由ABCD裡的其中一張圖展開而成，請找出你
認為對的那幅圖。

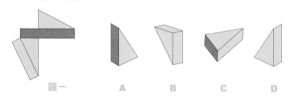

圖一　　　A　　　B　　　C　　　D

折紙（二）

下圖一是由ABCD裡的其中一張圖展開而成，請找出你
認為對的那幅圖。

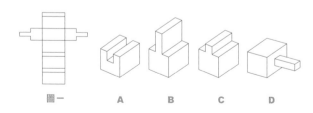

圖一　　　A　　　B　　　C　　　D

D

螞蟻

假設4個螞蟻趴在一個直徑是10公分的球體上，4個位置剛好可以連接成一個正4面體，螞蟻速度1公分/秒，A爬向B，B爬向C，C爬向D，D爬向A，請問最後走成了什麼樣子？

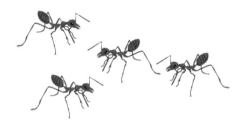

AE=3

推理

從ABCD中選擇一張圖填補問號的空缺，要求和大圖裡面的圖形有一定的關聯。

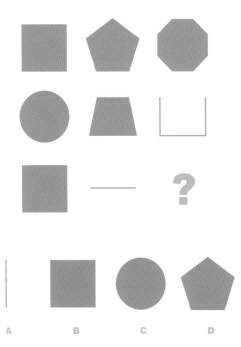

95

數字

難度指數 ★★★★　　所用時間（　　）秒　答案見 P. 152

仔細觀察右邊的
圖，請填出問號部
分的數字。

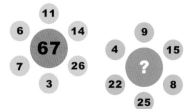

分割（一）

難度指數 ★★★　　所用時間（　　）秒　答案見 P. 153

請將下圖分割成三塊形狀大小完全相同的圖形。

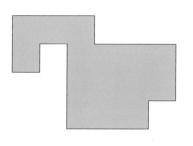

分割（二）

請將右圖分割成三塊形狀大小
完全相同的圖形。（Y也要分
割在每個圖形之內。）

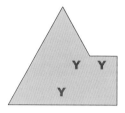

97

分割（三）

請將下圖分割成兩塊形狀大小完全相同的圖形。

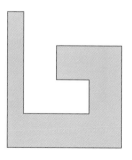

D

移動

下圖有5種不同花色的木棍，每種花色各有4根，請將其中任兩種顏色的木棍全部移動，以使下面的圖形出現30個正方形。

98

AE=3

螺旋

某蝸牛菜餐廳的老闆在考慮餐廳招牌的圖案時，將火柴擺成了螺旋圖形（1），一位客人開玩笑地移動了其中的3根火柴，使其變成3個正方形。

餐廳老闆又增加了幾個螺旋（圖2），客人開玩笑，又挪動了其中的5根火柴，使其成為4個正方形。

請問，客人分別移動了哪幾根火柴？（圖1、圖2都移動。）

（1）　　　　　　　　（2）

去掉（一）

有一個用火柴擺成的汽車（6個正方形）。拿掉其中的兩根，可以簡單的使其變成5個正方形，但是，如果要在先拿掉兩根形成5個正方形之後，再移動另外兩根，使其成為4個正方形的話，請問應該先拿掉哪兩根？

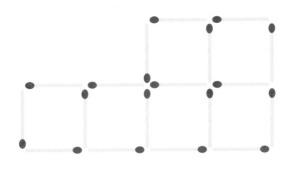

AE=3

去掉（二）

請先拿張紙把這個圖形畫出來。圖形就像是「回」字這樣外邊有個大正方形裡邊有個小的，但是裡邊的小正方形如下圖，就是小正方形的外角與大正方形的內角用斜線連著，就是這麼一個圖形，不能重複用三筆畫出來，如果您能畫出來請把步驟描述出來。

101

為什麼少了一塊？

下面兩幅圖是由完全一樣大小和形狀的拼圖拼接而成，為什麼在大圖相等的情況下，位於下方的圖會丟失一塊？

軸

下面的圖形各有幾條對稱軸？

圓形

長方形

正方形

等腰三角形

等邊三角形

等腰梯形

對稱圖形

難度指數 ★　　　　　　**所用時間（　　）秒**　答案見 P.154

畫出右邊圖形的軸對稱圖形。

對稱軸

難度指數 ★　　　　　　**所用時間（　　）秒**　答案見 P.154

畫出下面圖形的對稱軸，各能畫幾條？

104

AE=3

有多少隻小雞

農夫鐘斯對他老婆說：
「喂，瑪麗亞，如果照我
的辦法，賣掉75隻小雞，
那麼咱們的雞飼料還能維
持20天。然而，假使照妳
的建議，再買進100隻小雞
的話，那麼雞飼料將只夠
維持15天。」

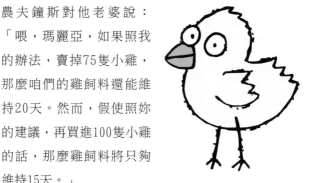

「啊，親愛的，」她答道，「那我們現在有多少隻小
雞呢？」

問題就在這裡了，他們究竟有多少隻小雞？

分圖

難度指數 ★　　　　**所用時間（　　）秒**　答案見 P. 154

如圖，A、B、C、D四個正方形。請將A正方形空白的部分平分為面積和形狀一樣的兩部分。

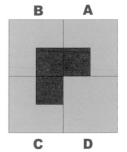

花

難度指數 ★　　　　**所用時間（　　）秒**　答案見 P. 154

利用旋轉畫出一朵小花。

猜字遊戲

難度指數 ★　　　所用時間（　　）秒　答案見 P. 154

這裡的每一個字都是一個對稱圖形，你能根據它的一半猜出這個字嗎？

才 日 月 自 才 日

107

梯形

難度指數 ★　　　所用時間（　　）秒　答案見 P. 154

畫出梯形ABOC繞點O順時針旋轉90˚後的圖形。

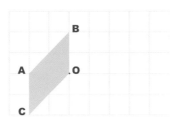

D

三角形

難度指數 ★　　　　**所用時間**（　　）秒　**答案見 P.155**

畫出三角形AOB繞點
O順時針旋轉90˚的
圖形。

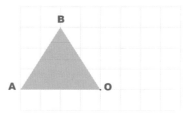

旋轉

難度指數 ★　　　　**所用時間**（　　）秒　**答案見 P.155**

畫出繞筆尖O逆時針旋轉90˚後的圖形。

108

AE=3.

看圖問答

難度指數 ★★	所用時間（　　）秒	答案見 P. 155

看圖回答問題。

一、圖形B可看做是圖形A繞＿點順時針方向旋轉＿＿＿
　　度，再向＿＿平移＿＿格得到的。

二、圖形C可看做是圖形B繞＿點順時針方向旋轉＿＿＿
　　度，再向＿＿平移＿＿格得到的。

三、圖形D可看做是圖形＿＿繞＿＿點＿＿方向旋轉＿＿＿
　　度，再向＿＿平移＿＿格得到的。

D

推理

觀察第一組圖形，然後從ABCD中選擇一張，接在第一
組圖之後，要求有一定的連續和推理性。

A　　　　　B　　　　　C　　　　　D

AE=3

相似度

難度指數　★	所用時間（　　）秒	答案見 P. 155

從ABCD四個選項中，選擇你認為最合適的一個，正確
的答案應使兩套圖形表現出最大的相似度，且使第二
套圖形表現出自己的特徵。

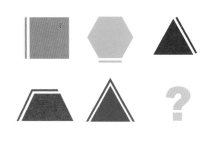

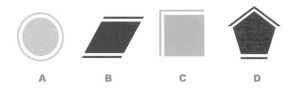

減法

觀察第一組圖，然後從ABCD中選擇一張填到問號處，要求第一組圖和第二組圖有一定的連續性，同時要體現第二組圖的意義。

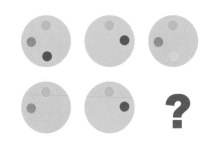

AE=3a

分面積（一）

難度指數 ★　　　　　所用時間（　　）秒　答案見 P. 155

如圖，A、B、C、D四個正方形。
請將B正方形空白部分平分為面
積和形狀相同的三部分。

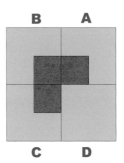

分面積（二）

難度指數 ★★　　　　所用時間（　　）秒　答案見 P. 155

如圖，A、B、C、D四個正方形。
請將C正方形空白部分平分為面
積和形狀相同的四部分。

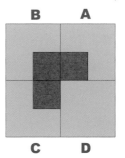

六根木樁

難度指數　★★★★　　所用時間（　　　）秒　　答案見 P. 156

有六根木樁P、Q、R、S、T和U，每根木樁被放進七個
洞中的一個洞裡。這七個洞從左到右按順序1～7排
列。這些洞平均隔開，排列在一條直線上。木樁的安
放只能按以下條件進行：

1. P和Q相隔的距離必須同R和S相隔的距離相等；

2. T必須和U毗鄰；

3. 最左邊的洞不能空著。

【問題】

●題1：下列木樁從1到7排列，哪一種排列是和上面的
　　　題設條件相一致的？

　　　(A)Q、空、P、T、U、S、R；(B)Q、R、空、S、P、
　　　U、T；(C)S、T、Q、R、U、空、P；(D)S、U、T、
　　　P、R、空、Q；(E)S、R、U、T、P、Q、空。

●題2：如果U在2號洞，
下列哪一個斷定肯定
是對的？(A)P在3號洞；(B)Q在4號洞；(C)R在5號洞；(D)5在7號洞；(E)T在1號洞。

●題3：如果U、P和R分別在5、6、7號洞，下列哪一個斷定肯定是對的？(A)5在1號洞；(B)5在2號洞；(C)Q在2號洞；(D)Q在3號洞；(E)Z號洞是空的。

●題4：如果P和R分別在1號洞和3號洞，空洞肯定是：(A)2號或4號；(B)2號或6號；(C)4號或5號；(D)S號或7號；(E)6號或7號。

●題5：如果P和Q分別在2號洞和4號洞，下列哪一個斷定可能是對的？(A)R在3號洞；(B)R在5號洞；(C)5在6號洞；(D)U在1號洞；(E)6號洞是空洞。

●題6：下列哪一個洞可能是空洞？(A)1號；(B)2號；(C)3號；(D)4號；(E)6號。

D

比例

如下圖，10個一樣大的圓擺成圖中形狀，通過圖中兩個圓心A、B做直線，直線右上方圓內圖形的面積與直線左下側圓內圖形面積的總和之比是1：2，對嗎？

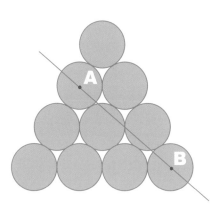

AE＝3

螞蟻

　　兩隻螞蟻同時爬到一個樹椿上，這個樹椿的圓周長為5.4公尺，兩隻螞蟻此時才發現，牠們分別站在樹椿的兩邊，為了一起尋找食物，便從一條直徑兩端同時出發沿圓周相爬行，這兩隻螞蟻每秒分別爬行5.5公分和3.5公分，牠們每次爬行1秒、3秒、5秒……（連續奇數），就會掉頭爬行一次，請問：兩隻螞蟻第一次相遇時，已爬行了多長時間？

117

小球

難度指數 ★★　　　　所用時間（　　）秒　答案見 P. 157

爸爸讓艾爾將85個小球放入若干個盒子中，每個盒子中最多放7個小球，艾爾至少要跟爸爸要幾個盒子才能將這些球放進去？

時鐘

難度指數 ★★★　　　　所用時間（　　）秒　答案見 P. 157

早上上學，A同學和B同學在街口碰見，A同學把媽媽送的手錶給B同學看，哪知道B同學也有一支手錶，此時兩人發現兩支錶的時間不一樣，A同學的錶8時15分時，B同學的錶在8時31分。A同學錶比標準時間每9小時快3分，B同學的錶比標準時間每7小時慢5分。請問，至少要經過幾小時，兩錶的指針指在同一時刻？

A $12\frac{7}{11}$　　**B** 15　　**C** $15\frac{3}{11}$　　**D** $17\frac{8}{11}$

AE=3

體和面

媽媽買了積木給小凡，小凡從積木中發現相同表面積的四面體、六面體、正十二面體、正二十面體，他便問媽媽，這些積木中哪一個的體積是最大的？請問媽媽的答案是什麼呢？

119

求圓周長法

方雲以大圓一條直徑上的7個點為圓心，畫出7個緊密相連的小圓，這個時候他在想，大圓的周長與其內部7個小圓的周長之和之比較到底是什麼呢？但是他怎麼也想不通，便去詢問老師，老師沒有告訴他直接的答案，只是寫下了四個選項，讓方雲找出正確的答案，你知道正確的答案是什麼？A. 大圓的周長大於7個小圓周長之和；B. 7個小圓周長之和大於大圓的周長；C. 大圓周長與7個小圓周長一樣長；D. 無法判斷。

內角和

小花上課的時候在紙上畫了一個五邊形，被老師抓住，老師看到紙上的五邊形之後，便用筆畫了兩下，讓五邊形由三個三角形組成，老師問五邊形內角之和為多少度，如果答案不正確，便要罰站，大家請幫幫小花，五邊形內角之和為多少度呢？

A. 360°　　　B. 540°　　　C. 480°　　　D. 720°

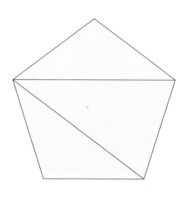

AE=3

剪切

爸爸拿著一個正方形的紙問自己的兒子，可否將其剪成9個正方形？兒子點點頭，爸爸又問這張紙能否剪成11個大小不等的小正方形？兒子想了一下，又點點頭，請問兒子的回答正確嗎？

方隊

某公司去看演出，公司的人剛好排成一個方隊，最外層每邊的人數是24人，問該方隊有多少人？

A. 600人　　　B. 576人　　　C. 550人　　　D. 535人

表面積

難度指數　★　　　　　　所用時間（　　　）秒　答案見 P. 158

藍藍在一個邊長為3寸的立方體的一個表面上，再黏上一個邊長為2寸的小正立方體，然後再將新立方體的表面塗成紫色，則紫色表面積共有多少平方寸？

A. 84　　　B. 74　　　C. 70　　　D. 62

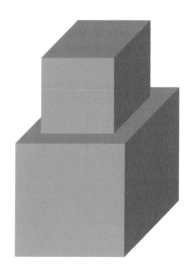

AE=3

種樹

難度指數 ★　　　　所用時間（　　）秒　答案見 P. 158

某學校是一個正方形操場，邊長為50公尺，老師讓一個班級的學生沿場邊每隔1公尺種一朵太陽花，問種滿四周的話可種多少朵花？

價值

難度指數 ★★　　　　所用時間（　　）秒　答案見 P. 158

圓圓把平時節省下來的五分硬幣先圍成一個正三角形，正好用完。後來無聊，又將硬幣收集起來，再改圍成一個正方形，也正好用完。正方形的每條邊比三角形的每條邊少用5枚硬幣，圓圓手中所有五分硬幣的總價值是：

A. 1元；B. 2元；C. 3元；D. 4元

覆蓋面積

難度指數 ★★ **所用時間** ()秒 答案見 P.158

將長12，寬為5的矩形手絹，沿對角線對折後放在相同
大小的桌面上，那麼，它覆蓋桌面的面積等於？

自轉

難度指數 ★★ **所用時間** ()秒 答案見 P.158

兩個鐵製的圓環，半徑分別是1和2，小圓在大圓內部
繞大圓圓周一周，問小圓自身轉了幾周？如果在大圓
的外部，小圓自身轉幾周呢？

AE=3

挖水池

難度指數 ★　　　所用時間（　　）秒　答案見 P.159

已知長方體的長、寬、高
分別是6公分、5公分、4公
分。在它的表面中央挖去
一個邊長為1公分的立方體
後（如圖），它的表面積
是多少平方公分？

A. 124　　B. 142　　C. 148　　D. 152

幾何幾角

難度指數 ★★　　　所用時間（　　）秒　答案見 P.159

三角幾何共計九角，現在請問：三角有三角，幾何有
幾角？

骰子

難度指數 ★★　　　　　**所用時間**（　　）秒　**答案見** P. 159

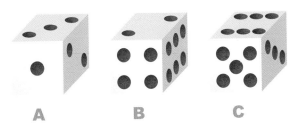

A　　　　　**B**　　　　　**C**

觀察上圖，正常的骰子相對兩面的點子數目之額總和是7；就此而知，上圖中的三個骰子是正常的，但是從點子的排列方向看來，其中有一個與其他兩個不同。

請在A、B、C這三個骰子中，選擇出與其他兩個不同的骰子。

奧運五環

奧運五環標誌，這五個環相交成九個部分，設A～I，請將數字1～9分別填入這九個部分中，使得五個環內的數字之和恰好構成5個連續的自然數。那麼這5個連續的自然數的最大值為多少？

A. 40　　B. 50　　C. 60　　D. 70

127

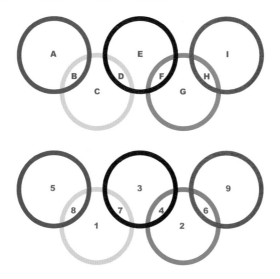

環形公路

難度指數 ★★★　　　所用時間（　　）秒　答案見 P.160

假設台北市現在新建一條環形公路，周長為2公里，A、B、C三人從同一地點出發，每人環行兩周。現有2輛自行車，B和C騎自行車出發，A步行出發，中途B和C下車步行，把自行車留給其他人騎。已知A步行的速度是每小時5公里，B和C步行的速度是每小時4公里，三人汽車的速度都是每小時20公里。

請你設計一種走法，使得三個人兩輛自行車同時到達終點，然後請問，環行兩周最少要多少分鐘？

立方體的直線和

現在有一個體積為1立方公尺的正方體，工人們想將它們分別為體積各為1立方公分的正方體，並沿一條直線將它們一個一個連接起來，問可連幾公尺長？

A. 100　　　B. 10　　　C. 1000　　　D. 10000

D

幾分之幾

如下圖，一塊拼接而成的手絹，仔細觀察，回答下面問題：

（1）黃色佔大正方形的幾分之幾？

（2）紅色佔大正方形的幾分之幾？

（3）藍色佔大正方形的幾分之幾？

（4）綠色佔大正方形的幾分之幾？

130

AE=3

禮盒

難度指數 ★　　　　　**所用時間（　　）秒**　**答案見 P.161**

下圖是一個生日禮盒，是兒童節媽媽準備給紅紅的禮物，禮盒是邊長15公分的正方體，外面用3公分寬的彩色綢帶（陰影部分）包裹，求綢帶的面積。（接頭處忽略不計）

D

容器的寬度

難度指數 ★★　　　　所用時間（　　）秒　答案見 P. 161

一個長10公分的長方體半透明塑膠容器內,浸沒著10個邊長都是2公分的正方體鋼塊,把這些鋼塊洗淨後全部從容器內取出,這個容器內的液面下降了1.6公分,求這個塑膠容器的寬是多少公分?

132

包裝

難度指數 ★★　　　　所用時間（　　）秒　答案見 P. 161

一副塔羅牌的形狀是長方體,長是9公分,寬是5公分,高是2公分。把10副塔羅牌裝在一起,形成一個大正方體。怎樣包裝?請你用文字敘述包裝方法或者畫草圖說明。算一算需要多少包裝紙?(包裝紙的重疊部分忽略不計)至少寫出5種表面積不同的包裝設計方案。

AE=3

自然數

難度指數 ★★　　　所用時間（　　）秒　答案見 P. 161

一個長方形的草坪，長與寬的數值均為自然數，面積
的數值是165，這樣的長方體共有多少種不同的長寬組
合？

133

大小正方體

難度指數 ★　　　所用時間（　　）秒　答案見 P. 161

如圖，這是一塊特別的餐巾
布，擺放在正方形的餐桌上，
餐布裡小正方形面積佔大正方
形面積的幾分之幾？

D

體積

木工師傅有一個表面積是96平方
公分的正方體木塊，如果把它
鋸成體積相等的8個小正方體木
塊，那麼每個小正方體木塊的表
面積是多少平方公分？

剪開的鐵盒

焊工師傅得到一塊長30公分、寬25公分的長方形鐵
皮，他把這塊鐵皮從四個角上分別剪去邊長為5公分的
正方形，再焊成一個無蓋的長方體鐵盒。這個鐵盒的
容積是多少立方公分？

AE=3

能切多少個

難度指數 ★★ 　　　所用時間（ 　 ）秒　答案見 P. 162

一個長方體長24公分，寬6公分，高8公分，把它切割成邊長最大的小正方體（不能有剩餘），能切多少個？

135

拼好的立方體

難度指數 ★★ 　　　所用時間（ 　 ）秒　答案見 P. 162

兩個完全相同的長方體恰好拼成一個正方體，正方體的表面積是30平方公分。如果把這兩個正方體拼成一個大長方體，這個大長方體的表面積是多少平方公分？

D

上升的水面

難度指數 ★★ 　　所用時間（　　　）秒　　**答案見 P. 162**

向底面積是16平方公分的長方體水箱裡投入一塊石塊（石塊全部浸入水中），這時水面上升了5公分，石塊的體積是多少立方公分？

幾條邊

難度指數 ★ 　　所用時間（　　　）秒　　**答案見 P. 162**

將一個立方體紙盒沿邊剪開，使它展開後得到如右圖所示的圖形，一共要剪開幾條邊？

AE=

多邊形

把一個多邊形沿著幾條直線剪開，分割成若干個多邊形。分割後的多邊形邊數綜合比原來的多13條，內角和是原來的1.3倍。

請問：原來的多邊形是幾邊形，被分割成了多個多邊形？

正方形剪成三角形

在一張正方形的紙片上，有900個點，加上正方形的4個頂點，共904個點。這些點中任意3個點不共線，將這張紙剪成三角形，每個三角形的三個點是這904個點中的點，每個三角形都不含這些點。

請問：可以剪多少個三角形？共剪幾刀？

●符號

答案：擺成圓周率π就行了。

●立方體

答案：總共可組成21個三角形，而直角三角形佔了18個，所以它的機率應該是6/7。

●挪火柴

答案：如圖：

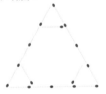

●四等份

答案：人們很容易就想到了對角線。對，沒錯。但是，你發現了嗎？只要把中心定位在對角線的交叉點上，然後旋轉對角線，所有分成的四塊將都相等。

●四條線連接

答案：如圖：

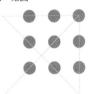

●魚塘如何擴建？

答案：如圖：

●切蛋糕

答案：先橫兩刀，後豎兩刀。

●畫圓

答案：兩個各在紙的一面。

●滾木頭

答案：1公尺。

圓木向前滾一圈後，因為它們的周長使得上面的機器滾動了0.5公尺，而與

它們相對於地面又向前移動了0.5公尺，所以一共向前移動了1公尺。

●相切的圓
答案：需要6個。

●滾球遊戲
答案：當一個圓滾動一圈時，它就平移了等於它周長的這點距離。長方形的周長等於圓周長的13倍，意味著外面的圓沿長方形的邊滾了12圈。而在每一個角上它還要滾上1/4圈。所以它總共滾了13圈。而裡面的圓滾過的距離等於周長的12倍減去其半徑的8倍。半徑等於周長除以2π。所以它滾過的圈數為12—（4/π），大約10.7圈。

●切平行四邊形
答案：一刀就可以了。把切下的那一塊放到對面的那個邊上就可以了。

●報紙蓋住雜誌
答案：報紙覆蓋了雜誌的25%。

●安排場地
答案：24公尺×26公尺的長方形：其面積是24公尺×26公尺=624平方公尺。如果我們將短邊略加一些，而將長邊縮小相同的尺寸，得出的面積會略大一些。例如，24.5公尺×25.5公尺=624.75平方公尺，事實上，可以繼續這樣做：24.9公尺×25.1公尺=624.99平方公尺。

●特殊列隊
答案：排成一個等邊六角形的形狀就行了，然後每一隊的第一個和最後一個學生，同時相當於鄰隊的第一個或者最後一個學生。

●對角線的長度
答案：20公分。

●特別
答案：把種植果樹的情況畫成一個五角星，然後在五角星的每個交點上種一顆樹。這樣，本題就可以完成了，因為每個交點上的樹相當於兩棵樹。

●飛行員
答案：他那天飛行的目的地剛好處在與起飛地相對的地球的另一端。這樣，他由目的地返回駐地時就不只有一條距離相等的航線了。

ANSWER解答篇

●長方形與正方形

答案：邊長為4的正方形。邊長為3、6的長方形。

●著色長方體

答案：10種。（應該包括只用一種綠色或是一種紅色。）

●照相

答案：78種。

●小圓的奇蹟

答案：形成一條直線，剛好是大圓的直徑。

●鴨子相距

答案：能。那隻鴨子站在三隻鴨子距離相等的頭頂上方。

●隧道逃生

答案：能。因為圓很大，所以它和正方形隧道間有很大的空隙。如果躺在這空隙裡就不會被壓到。

●巧挪硬幣

答案：能做到，只要把左邊的第一個或是右邊倒

數的第一個疊到5個中間的那個上面就行了。

●被截去的繩子

設兩根都截去x公分，則：$42-x = 4(24-x)$，解得x＝18公分。則剪短後長的繩子是42-18＝24公分，故選B。

●不可能的穿透

答案：如果你讓小立方體的一個角對著你，其輪廓就構成一個正六邊形。顯然，其中可以卡進一個稍微大一點的正方體。

●種樹

答案：畫一個正六邊形，然後在各個角上，還有對角線交叉的點上各種一棵，那就行了。

●折疊

答案：1.5公分。

●裝金磚

答案：6塊。

箱子容積：$30×30×30=27000$，而金磚的體積為：$20×20×10=4000$，$27000÷4000=6.75$，也就是說，鐵盒最多應該能裝6塊金磚。不信，你也試試吧！

140

●圓的變化

答案：在圓上點一個點，然後沿著任意直線折這個圓，使其邊緣與此點接觸。確定這條折痕。重複折多次後，你就會發現這些折痕圍出一個橢圓。

●八邊形

答案：7個。

●折紙

答案：無論紙多薄，要對折八、九次就幾乎不可能。每對折一次，頁數就要翻一倍。對折9次後，就會有512頁——比得上一本厚書了，更別說十次以上了。所以，誰也不能做得到。

●拉線繩

答案：如果你用一個很陡的角度拉線圈，會產生一個朝遠離你的方向旋轉的轉矩；如果你用一個比較小的角度拉，會產生一個方向的轉矩使其向你運動。

●分割

答案：用直尺和圓規可以把圓分成任意面積相等的部分。只要把直徑等分成所需要分割的數目，然後依次畫半圓，就能得到所需要的若干部分。

●小球外部滾動

答案：畫出來一看，你就發現，那條軌跡就像一個蘋果被切成兩半後，其中一半的外部邊沿輪廓。

●買地

答案：因為正方形的邊長，並不是100公尺。而且只是正方形的對角線的東西、南北各100公尺，所以正方形的邊長才 $\sqrt{5000}$，面積實際上只有5000平方公尺。

●分糕

答案：小芳是這麼做的。先把蒸糕放在桌面上，先來個橫刀截腰，再來個斧劈腦門。橫一刀，東西豎、南北豎各一刀。這樣，一下子，變成了相等的八塊。

●三根鐵釘

答案：能。三角形的特點時，兩邊之和一定要大於第三邊。所以，他們要想組成一個三角形，那麼5或3中的其中一條邊就必須要插入10公分的中部了。

●切角

答案：5個角。

ANSWER解答篇

●繞線的長度

答案：假如你能把圓柱展開壓平。根據畢氏定理，得到：C2=A2＋B2=9＋16=25，C=5公尺。繩子長4×5=20公尺。

●反彈球

答案：小球將彈到原先的9倍左右高度。而大球卻不能。

●接下來的圖形是什麼？

答案：

●接下來的圖形是什麼？

答案：

●接下來的圖形是什麼？

答案：

●哪個圖形與眾不同？

答案：B。

●面積相等

答案：A與B；C與D。

●應放圖形

答案：C。

●分割

答案：7個，邊長從大到小依次為11、8、7、5、3。

●顛倒的三角形

答案：最上面的那個移到最下面一行中間兩個的下面，最下面一行最左邊那個和最右邊那個移到第二行那兩個的兩邊。

142

●自轉了幾圈？

答案：自轉了一周。

●怎樣切

答案：

●擺樹

答案：

●幾邊形

答案：三邊形，四邊形，五邊形。

●數頂點

答案：C，根據展示圖可以判斷該幾何體是一個三角柱，共有6個頂點。

●怎麼畫

答案：老師用了一隻很粗的筆劃了一道線。

●個數

答案：D。

（1）以BC為邊的三角形有，三角形ABC，三角形BEC，三角形BFC，三角形BDC共4個；（2）以AC為邊的三角形有，三角形AEC，三角形ABC兩個，但三角形ABC已計算過，所以只能算1個；（3）以AB為邊的三角形有，三角形ABD，三角形ABC兩個，但三角形ABC已計算過，所以也只能算1個；（4）以CD為邊的且以前不重複的三角形是，三角形DFC，共1個；（5）以AC為邊的三角形，三角形ABD已計算過；（6）以AE為邊的三角形，三角形AEC已計算過；（7）以BE為邊且與之前不重複的三角形是，三角形BEF，共1個。

所以圖中共有三角形4＋1＋1＋1＋1=8（個）。

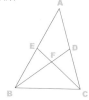

ANSWER解答篇

●結論

答案：發現的結論（1）三條中線交於一點；（2）中線交點到對邊中線的距離等於它到定點距離的一半。

●是何道理

答案：利用了三角形具有穩定性的數學原理。

●如何形成

答案：本圖案可由不同的「基本圖案」經過不同的變化而得到，最簡單的一種是，把左邊的一個圓環看做「基本圖案」，那麼它可以透過向右依次平移來構成整個圖案。平移的距離依次為兩圓環圓心的水平距離。

●圓柱體

答案：1.2公尺=12公寸。

圓柱形鋼管截成三段後增加了4個底面，底面積增加12平方公寸，所以圓柱形鋼管的底面積=12/4=3平方公寸，這個圓柱形鋼管原來體積=3×12=36立方公寸。

●圖案畫

答案：

●重新排圖

答案：重排圖形如下

將此圖倒過來也可以：

●距離

答案：B處。

透過觀察，停靠點設在B處時，只有小明和小紅共走160公尺；若停靠點設在B處外的任何一處，小明和小紅共走160公尺，此時必定有小偉要走的一段路，故停靠點設在B點時，路程之和最小。

●線路

答案：8個。

開始→1號→到3號→到4號，

開始→0號→1號→3號→4號，

開始→1號→2號→4號，

開始→1號→2號→3號→4號，

開始→0號→2號→4號，

開始→0號→1號→2號→4號，

開始→0號→2號→3號→4號，

開始→0號→1號→2號→3號→4號。

由此可見是8個。

●圖形

答案：C。

按圖中的表示，將虛線部分向實線部分折疊，不要隨便將紙片翻轉，透過實驗操作可知應選C。

●時鐘

答案：B。

先明確標在平面鏡中顯示的時針和分針，它們與中標實際顯示的時針與分針是關於某條直線成軸對稱的，不妨在該中標的左（右）側畫一條直線，在畫出起對稱圖形，可得到鏡中表的真實時刻。

●擺火柴

答案：

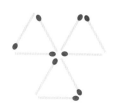

●分割圓形

答案：十邊形。

10邊形有10個邊，其中內部任意一點和合項頂點連線，至少可以構成10個三角形。

●規律

答案：正五邊形有五個對稱軸，正六邊形有六條對稱軸；正五邊形是對稱圖形，正六邊形既是軸對稱圖形又是中心對稱圖形，正多邊形都是軸對稱圖形，當邊數為偶數時，正多邊形既是軸對稱圖形，又是中心對稱圖形，對稱軸都經過正多邊形的中心。

●變換

答案：D。

仔細觀察圖形可知，圖1中的陰影部分旋轉後不能與圖2中的陰影部分重合，所以D不行。

ANSWER解答篇

●圖形
答案：A。

根據三角柱的概念，可知三個側面都是矩形，上下兩個地面都是三角形，可得出其平面展開圖是A。

●展開圖
答案：C。

前視圖中從左至右豎列小立方體的個數，依次為2、1、2，所以該立體圖形的主視圖是C。

●平移
答案：C。

根據平移的性質可知C是透過右圖平移得到的結果。

●移動火柴
答案：

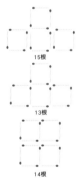

15根

13根

14根

●拼圖
答案：可拼出下面的圖形。

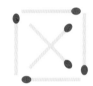

●旋轉
答案：C。

以旋轉堆成圖形的定義為依據進行判斷，由觀察可知，C項只能透過鏡射得到，所以選C。

●平行移動
答案：兩個。

第一、二個圖案都可以由其基本圖案上下平移、左右平移得到，所以共有兩個。

●搭建三角形
答案：3個。

●數邊線
答案：20條。

從凸八邊形的每一個頂點出發可以做

出5條對角線，8個頂點共40條，但每一條對角線都應對兩個頂點，所以有20條對角線。

●對稱圖形

答案：見圖2。

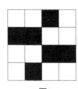

圖2

●中心對稱

答案：A。

B、C、D的組成圖案都具有方向性，不同方向的個數不同，因此繞它們的中心堆成的圖形，只有A項，組成圖案無方向性，卻分布均勻，所以A是中心堆成圖形，故選A。

●影長

答案：D。

從同時刻物體投影的方向及影長上來做判斷，物高與影長成正比，A、B中兩棵樹的影子方向不同，所以不可能；C選項高樹的影子短，矮樹的影子的方向不同，所以不可能；D選項影子方向相同，物高與影長成正比，所以是D。

●圖形組成

答案：D。

仔細觀察圖2中的①②③④⑤這五個全等的正方形圖案（都是軸對稱圖形），要想拼出圖1中的大正方形圖案，需要②⑤的正方形圖案各兩塊，然後進行操作設計即可，故選D。

●折紙

答案：D。

透過仔細觀察，從盒子上的深色部分的排列可以看出，ABC三項的顏色排列錯誤，所以答案選D。

●排列規律

答案：D。

四個圖形中，只有D能是兩套圖形具有相似性，僅此元素不同，一個是半圓，一個是正方形，但兩組圖中元素的排列規律相同。

●連環性

答案：B。

觀察第一組圖會發現，深色圖形都在左方，那麼即可以排除C和D，同時第一組圖是由圖形菱形和橢圓形組成，所以A項被排除，答案為B。

ANSWER解答篇

●圖形規律

答案：B。

第一套圖形中三個圖形的筆劃分別是3、2、4，是等差數列2、3、4的變形，二圖形中前兩個圖形的筆劃分別為5、3，故推理可知，正確答案為4劃，即B。

●推理

答案：D。

一個圓等於2個方框，這樣每一個圓的方框個數都為8個，所以接下來的圖就應該選擇D。

●走棋

答案：

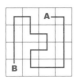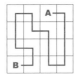
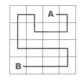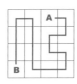

●惠廷頓的貓

答案：A4、C1、Y5、2B、6X、3Z。

●擺硬幣

答案：可以擺成多種形式。如下圖：

●巧排隊

答案：如下圖，五個人一組，然後頭尾的人站在一起，算兩隊的2個位置。

●剪貼證明

答案：1.不相等，深色部分大；2.深淺兩部分相等；3.深淺兩部分相等；4.深淺兩部分不等。

●分成五份

答案：

●還有幾個角

答案：有三種可能：四個、五個、三個。

●面積

答案：9.42平方公尺。我們知道圓的面積與半徑的平方成正比。題中告訴我們，大圓的半徑是小圓半徑的2倍，那麼大圓面積是小圓面積的2×2倍。

●多少個面

答案：60600個。

根據題意，首先應該想到只有2個面有紅漆的小正方體，都在原來大正體的稜上。原來邊長是1公分、2公分的正方體，將它截成1立方公分的小正方體後，得不到只有2個面有紅漆的小正方體。邊長是3公分的正方體，將它截成1立方公分的小正方體後，大正方體的每條稜上都有1個小正方體只有2個面有紅漆。每個正方體有12條稜，因此可得到12個只有2個面有紅漆的小正方體，即共有（3-2）×12個。

邊長為4公分的正方體，將它截成1立方公分的小正方體後，得到只有2個面有紅漆的小正方體共（4-2）×12個。

依此類推，可得出，將這102個正方體截成1立方公分小正方體後，共得到只有2個面有紅漆的小正方體的個數是：60600個。

ANSWER解答篇

●體積

答案：96平方公寸。

解答這道題的最直接的想法是將這大大小小的60個長方體形狀的小木塊表面積分別計算出來，然後再求出總和，這樣做是可以的，但計算極為複雜。因此解答這題時，應從整體出發，這樣，問題就會簡單得多。

這個正方體形木塊在未鋸成60個長方體形狀的小木塊前，共有6個面，每個面的面積是2×2=4平方公寸，6個面共24平方公寸。不管後來鋸成多少塊小長方體，這6個面的24平方公寸的面積總和是後來的小長方體的表面積的一部分。

現在我們來考慮將木塊每鋸一刀的情況。顯然，每鋸一刀就會增加2個4平方公寸的表面積，根據題意，現在一共鋸了2+3+4=9刀，共增加了18個4平方公寸的表面積。

因此，這60塊大大小小的長方體的表面積總和是：24+4×18=96（平方公寸）

●周長

答案：251.2公分。

要想蓋住桌上線段，並且使所用紙片圓周長總和最短，那麼蓋住線段的圓形紙片應該是互不重疊，一個接一個地排開，這時若干個圓形紙片直徑的總和正好是80公分。這些圓形紙片周

長的總和與直徑為80公分的圓的周長相等。

●推理

答案：D。

觀察第一套圖形可發現：第三個圖形是第一和第二個圖形的組合，且第二個圖形覆蓋了第一個圖形。按此規律，正確答案應為D。

●宮格

答案：D。

第一行和第二行的三個小圖形中，均有一條豎線和兩條對應的對角線，第三行按此規律，可先排除C。第一行和第二行正方形中較大的圓所包含圖形均是不相同的，第三行依此規律，可排除A。第三個規律：第一行和第二行，第一列和第二列獨立的圖形（無較大圓包圍的小圖形）也是不相同的，可以排除B，故答案為D。

●車牌

答案：BA629。

由於這5位號碼在鏡子中所呈現的映射為鏡面軸對稱，故可在該鏡子中數字

BA629

的一側畫一條橫線，再畫出其對稱圖形，既可看到實際的5位車牌號碼，也可在紙上描出後照鏡中看見的5位號碼，再從紙的背面讀出所看見的數字，即為實際車牌號碼。

●路程

答案：C校。

首先觀察圖形，會發現A答案應首先被排除，其他答案無法排除則進行如下計算：

如在B校應走：6×2+8×3+7×2+10×5=100個單位，

如在C校應走：6×5+4×3+7×5+10×2=97個單位。

所以答案選C。

●旋轉

答案：72°。

●鏡子

答案：因為照鏡子時，鏡子是與你垂直平行的，但在水平方向剛好轉了180度。

●測量

答案：5.1公尺。

●圖形組合

答案：C。

A和D的半圓內或圓內均無線條，與原圖不符合，應排除在外；B選項中的對角線不應穿過圓，即小圓內多了線條，也應排除；只有C項符合要求，故答案為C。

●用L變H

答案：

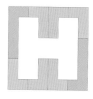

●移動

答案：

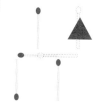

●搬房子

答案：

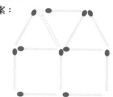

151

●連貫性

答案：D。

觀察第一套圖形可發現：第二個圖是第一個圖的轉向，右轉之後在裡面多出一條橫線，而第三個圖則依次右轉，然後多出第二條橫線，所以可以得知的，第二套圖中的問號，應該是由第二幅圖右轉之後，再添加一個箭頭而得，所以答案為D。

●延續

答案：B。

從每一豎列的規律來看，都為統一的圖形，只是上下方向不同，而且規律是每次遇到黑點之後的下一個圖形，與黑點處圖形的方向相反，因此答案為B。

●折紙（一）

答案：A。

仔細觀察會發現，展開圖其中一面為黑色，所以可以排除B和D項，而黑色部分的長度同樣可以排除深色部分較短的C項，所以答案為A。

●折紙（二）

答案：B。

首先，D項的突出部分可能是由一整幅圖完成的，所以排除D；A項為凹陷進去的圖，和展開圖不符，排除A；從圖1可以看出凸出部分的高矮，所以B和C之間，B為正確答案。

●螞蟻

答案：

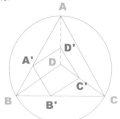

●推理

答案：B。

●數字

答案：83。

觀察第一幅圖可以發現，中心部分的數字67，是由外部所有數字相加的綜合，那麼下圖問號部分的數字自然也由外部數字相加而得來，即：$4+9+15+8+25+22=83$。

●分割（一）
答案：

●分割（二）
答案：

●分割（三）
答案：

●移動
答案：

4×4有1個，3×3有4個，2×2有9個，1×1有16個，故一共30個。

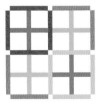

●螺旋
答案：

●去掉（一）
答案：

●去掉（二）
答案：

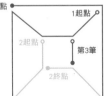

153

●為什麼少了一塊？

答案：

黑色三角形和深灰色三角形的斜邊斜率不相同，兩斜邊不在同一條直線上，只是在視覺的誤差下人會覺得這幾塊圖形構成了一個大的三角形，所以組合圖形的面積並沒有確實，只是換了一個組合方式而已。

●軸

答案：圓形無數條，長方形兩條，正方形四條，等腰三角形一條，等邊三角形三條，等腰梯形一條。

●對稱圖形

答案：

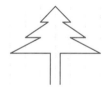

●對稱軸

答案：

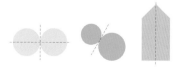

●有多少隻小雞

答案：鐘斯與瑪麗亞共有300隻小雞，雞飼料足夠維持60天。

●分圖

答案：

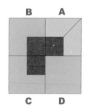

●花

答案：

●猜字遊戲

答案：木，日，中，苗，大，由。

●梯形

答案：

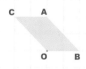

154

●三角形

答案：

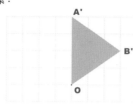

●旋轉

答案：

●看圖問答

答案：一、Q，90，下，2。

二、O，90，左，2。

三、C，I，順時針，90，上，2或A，P，逆時針，90，下，2。

●推理

答案：C。

觀察第一組圖形的第一個會發現，第一個圖形是原始圖形，第二個圖形少了左下的小黑點，第四個圖形少了右上部的小黑點，所以接下來的圖形應該少右下部的小黑點，故答案為C。

●相似度

答案：C。

因為在第一套圖中多邊形均有一條雙邊線，而第二套圖形均有兩條相鄰的邊線，所以答案為C。

●減法

答案：D。

觀察第一組圖會發現，第三張圖是第一張和第二張圖相同部分的遺留圖，所以第二組圖也應由其中的第一張和第二張圖相同的部分組成，答案為D。

●分面積（一）

答案：

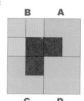

●分面積（二）

答案：

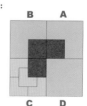

ANSWER解答篇

●六根木椿

答案：

■答題1：應選(E)。選(A)、(B)、(C)、(D)均違反已知條件1，選(C)還違反已知條件2。因此應選(E)。

■答題2：應選(E)。根據已知條件2，如果U在2號洞，推出T在1或3號洞。當T在3號洞時，根據已知條件3，P、Q、R、S必有其一放在1號洞。這樣，無論其他三根怎樣安放都無法滿足已知條件1。T在1號洞時，則能滿足三個已知條件。因此應選(E)。

■答題3：應選(B)。根據已知條件2，可推出T在4號洞；根據已知條件2既然1號洞肯定不是空洞，那麼空洞只可能在2號洞或3號洞；根據已知條件1，我們可以排出1號和2號洞分別放著木椿Q和5。整個排列為Q、S、空、T、U、P、R。這是唯一符合題意和已知條件的排列，因此，選(B)肯定是對的。

■答題4：應選(D)。我們從S著手分析。根據已知條件1，5不能在7號洞，因為如果5在7號洞，那麼Q必須在5號洞，這樣，就肯定不能滿足已知條件2。同理，S也不能在6號洞。S也不能在5號洞，因為如果5在5號洞，那Q就須在3號洞。這樣，在3號洞就要放Q、R兩根木椿了。5在2號洞，將會違反已知條件1。因此，S只能在4號洞。於是，Q在2號洞。為了能滿足已知條件2，空洞只能是5號或7號洞。所以，

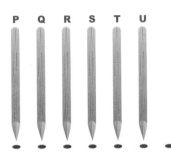

應選(D)。

■答題5：應選(A)。因為若「R在S號洞」，根據已知條件1，5必須在3號洞或7號洞，這樣T和U就必須分開來，不能滿足已知條件2，所以答案(B)不行；若「S在6號洞」，根據已知條件1，R必須在4號洞內，而在4號洞內已有Q，故(C)也不行；若「U在1號洞」，則根據已知條件2，T必須在2號洞內，這與P在2號洞內相斥，故(D)也不適合。如按照(E)，6號是空洞，則不能滿足已知條件2。所以，只有選擇(A)才有可能是對的。

■答題6：選(C)。答案(A)違反已知條件3；答案(B)、(D)、(E)不能同時使已知條件1、2滿足；答案(C)能同時滿足已知條件1、2、3。故選(C)。

●比例

答案：不對。

考慮被直線穿過的四個圓的情況：其中以A、B為圓心的圓都被平分，另外兩個圓被切割下的一個小弓形恰好互補，故面積之比為4：6，即2：3。

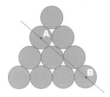

●螞蟻

答案：15分鐘。

注意兩隻螞蟻每次掉頭時，距離都縮短9公分。由270÷9=30，所以得第30次掉頭時兩隻螞蟻第一次相遇，共爬行了：

1+3+5……+57+59=900（秒）
=15（分）

（上面全部以奇數相加）

●小球

答案：四個。

每盒放1、2、3、4、5、6、7個球，這樣的七盒共放球：

1+2+3+4+5+6+7=28（個）
85÷28=3……1

至少有4個盒中的球數相同，所以艾爾至少要跟爸爸要4個盒子。

●時鐘

答案：C。

●體和面

答案：正二十面體。

在相同表面積的立體中，球體的體積最大。那麼越是分的面多，越接近球體，這個就類似於正B邊形，B越大，越接近圓一樣。那麼顯然答案為正二十面體。

●求圓周長法

答案：C，$2\pi R$。

ANSWER解答篇

●內角和

答案：B。

（一個三角形的內角合為180°，三個則為180°×3=540°）

●剪切

答案：不正確。前者每邊三等份即可；後者顯然不可。

●方隊

答案：B。

24×24＝576。「最外層每邊多少人」與「最外層共有多少人」演算法不同。

●表面積

答案：C。

●種樹

答案：200朵花。

1公尺遠時可種2朵花，2公尺時可種3朵花，依此類推，邊長共為200公尺，可栽201朵花。但起點和終點重合，因此只能栽200朵花。

●價值

答案：C。

設三角形每條邊X，正方形為Y，那麼Y=X-5，同時由於硬幣個數相同，那麼3X=4Y，如此可以算出X=20，則硬幣共有3×20=60(個)，硬幣為5分硬幣，那麼總價值是5×60=300(分)，得出結果。

●覆蓋面積

答案：覆蓋面積（綠色）為手絹對折之面積減去多出桌面部份之面積（紅色）(12×5/2)-(5×5/2)=17.5。

●自轉

答案：三周。

把大圓剪斷拉直。小圓繞大圓圓周一

周，就變成從直線的一頭滾至另一頭。因為直線長就是大圓的周長，是小圓周長的2倍，所以小圓要滾動2圈。但是現在小圓不是沿直線而是沿大圓滾動，小圓因此還同時做自轉，當小圓沿大圓滾動1周回到原出發點時，小圓同時自轉1周。當小圓在大圓內部滾動時自轉的方向與滾動的轉向相反，所以小圓自身轉了1周。當小圓在大圓外部滾動時自轉的方向與滾動的轉向相同，所以小圓自身轉了3周。可以簡單理解為小圓圓心運行的路程。

●挖水池

答案：D。

根據題意得：長方體的表面積為 $6 \times 5 \times 2 + 5 \times 4 \times 2 + 6 \times 4 \times 2 = 148$。挖去一個立方體後，剩餘圖形的表面積為 $148 - 1 \times 1 + 5 \times 1 = 152$，故選D。

●幾何幾角

答案：6角。

$9 - 3 = 6$，《幾何》要六角！！

●骰子

答案：A。

無論骰子怎樣擺，一點、四點和五點的排列方向總是不變的。但是，兩點、三點和六點卻可以有如下不同的排列方向：

以下的推理，是以相對兩面點數之和為7的事實為依據的。

如果骰子B和骰子A相同，則骰子B上的六點排列方向必定與圖中所示的呈對稱相反，所以骰子A和骰子B不是相同的。

如果骰子C和骰子A相同，則骰子C上的三點的排列方向必定與圖中所示的呈對稱相反，所以骰子A和骰子C是不相同的。

如果骰子C和骰子B相同，則骰子C上的六點應該是像圖中所示的排列方向。

由於題目中知名有兩個骰子相同，因此相同的必定是骰子B和骰子C。

與它們不同的便是骰子A了。

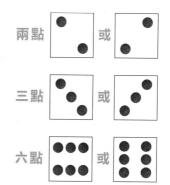

ANSWER解答篇

●奧運五環

答案：D。

分析：數字1加到9的和是45，B、D、F、H屬於重疊部分，算了兩次，最多算了一次，因此這五個連續的自然數的綜合是：45＋B＋D＋F＋H＋，想要五個連續的自然數的和最大，重疊部分就盡量讓它最大，而B、D、F、H最大只能取9、8、7、6，因此五個連續自然數的和最大可能是45＋6＋7＋8＋9＝75。

另外：五個連續自然數的綜合是中間數的五倍，如果75不滿足要求，那下一個只能是70、65、60……這類的數。

當五個數總和為75時，這五個數字13、14、15、16、17，且B、D、F、H取9、8、7、6，此時，無法組成13、14、15、16、17。

當五個數和為70時，這五個數為12、13、14、15、16，經組合成立。

●環形公路

答案：26分24秒。

設A步行X公里，則汽車（4－X）公里，由於B、C的速度情況均一樣，要同時到達，所以B、C步行的路程應該一樣，設家為Y公里，他們汽車均為（4－Y）公里。由於三人同時到達，所以用的綜合之間相等，所以：X/5＋(4－X)/20＝Y/4＋(4－Y)/20。

得到：Y＝3X/4。

可以把兩個環形公路看成長為4公里的直線段來考慮，下面設計一種走法：把全程分為三段，分界點為E、F，B在E點下車，將車放在原地，然後繼續走，A走到E點後騎上B的車一直到終點，C騎車到E後面的F點處，下車後步行到終點，B走到F後騎著C的車到終點。

設起點為A，終點為D，則可以找到等量關係：AB＝X，BD＝4－X，CD＝Y＝3X/4，AC＝4－3X/4，BC＝Y＝3X/4，所以有：BD＝BC＋CD 即：4－X＝3X/4＋3X/4，解得：X＝1.6，Y＝3X/4＝1.2。

進而B、C的位置就確定了，時間是：1.6/5＋(4－1.6)/20＝0.44小時

即：26分24秒。

●立方體的直線和

答案：A。

大正方體可分為1000個小正方體，顯然就可以排1000寸長，1000寸就是100公尺。（做題時不要忽略了題中的單位是公尺。）

●幾分之幾

答案：

（1）3/8　（2）1/8

（3）3/8　（4）1/8

●禮盒

答案：486。

3×15×12-3×3×6=486（平方公分）

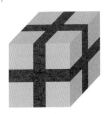

●容器的寬度

答案：5公分。

10×（2×2×2）=80（平方公分）

80÷10÷1.6=5（公分）

●包裝

答案：

（1）長9公分，寬5公分，高20公分，需要650平方公分包裝紙。

（2）長9公分，寬10公分，高10公分，需要560平方公分包裝紙。

（3）長9公分，寬25公分，高4公分，需要722平方公分包裝紙。

（4）長18公分，寬5公分，高10公分，需要640平方公分包裝紙。

（5）長18公分，寬25公分，高2公分，需要1072平方公分包裝紙。

161

●自然數

答案：

（1）長165，寬1；

（2）長55，寬3；

（3）長33，寬5；

（4）長15，寬11。

●大小正方體

答案：1/2。

●體積

答案：

一個小正方體的體積：

①96÷6×4=64（立方公分）

②64÷8=8（立方公分）

一個小正方體的表面積：2×2×6=24（平方公分）

或一個小正方形的面積：

①96÷6÷4=4（平方公分）

②一個小正方體的表面積：4×6=24（平方公分）

●剪開的鐵盒

答案：1500公分。

（30-5×2）×（25-5×2）×5=20×15×5=1500（立方公分）

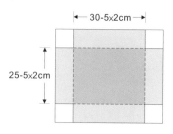

←30-5×2cm→

25-5×2cm

●能切多少個

答案：144。

根據題意，小正方體邊長必須同時是6、8、24的因數。因為6=2×3，8=2×4，24=2×12，所以小正方體邊長為2公分，能切12×4×3=144（個）。

●拼好的立方體

答案：35平方公分。

30÷6=5（平方公分）

5×2+30-5=35（平方公分）

●上升的水面

答案：80（立方公分）。

●幾條邊

答案：12-5=7（條）。

162

●多邊形

答案：12邊形被分割成了5個三角形和1個十邊形。

十二邊形分割成2個三角形，1個四邊形，3個五邊形。共25條邊，剛好比12邊形多13條邊。原內角和總為1800度，現在內角綜合為2340度，剛好符合題意。

●正方形剪成三角形

答案：1802個三角形；共剪2701刀。

方法一：

可以從最簡單的情況考慮，假設開始正方形中一個點都沒有，在其中任意加上一點，然後就將這點分別與正方形的四個頂點連接起來，若順著4條線剪下就得到4個三角形。若再加上一個點，因為不存在三點共線，所以這點一定在原來的某個三角形的區域D中，將它與D的三個頂點相連，這樣就增加了三條線，若沿線剪下就把D分成了3個小三角形，即增加了2個三角形，依此類推，以後每加一個點就與包含它的最小三角形區域D的頂點連起來，再沿著連線剪開，知道第900個點也可以處理，這樣一來就得到題目說的那種情況，增加第一個時出現了4個三角形，4條連線，以後每增加一個點就會出現2個三角形和3條線。

所以900個點就有：

4＋2×899=1802個三角形，一共要剪：4＋3×899=2701刀。

方法二：

先沿著正方形與對角線把它剪成2個三角形，之後，在任意一個三角形內增加一個點，它與三角形的三個頂點相邊可以構成三角形，增加了2個，所以，共可以剪下：900×2＋2=1802個三角形。

剪的刀數：剪正方形剪成2個三角形需要剪一刀，之後，每增加一個點都需要剪三刀。所以，共需要剪：900×3＋1=2071刀。

國家圖書館出版品預行編目資料

幾何遊戲好好玩／腦力&創意工作室編著.

第一版——臺北市：知青頻道出版；

紅螞蟻圖書發行, 2009.10

面；　　公分. ——（Brain；5）

ISBN 978-986-6643-87-3（平裝）

1.數學遊戲 2.幾何

997.6　　　　　　　　　　　　　98016169

Brain 05

幾何遊戲好好玩

作　　者／腦力&創意工作室

美術構成／引子設計

校　　對／鍾佳穎、朱慧蒨、楊安妮

發 行 人／賴秀珍

榮譽總監／張錦基

總 編 輯／何南輝

出　　版／知青頻道出版有限公司

發　　行／紅螞蟻圖書有限公司

地　　址／台北市內湖區舊宗路二段121巷28號4F

網　　站／www.e-redant.com

郵撥帳號／1604621-1　紅螞蟻圖書有限公司

電　　話／(02) 2795-3656（代表號）

傳　　真／(02) 2795-4100

登 記 證／局版北市業字第796號

數位閱聽／www.onlinebook.com

港澳總經銷／和平圖書有限公司

地　　址／香港柴灣嘉業街12號百樂門大廈17F

電　　話／(852) 2804-6687

新馬總經銷／諾文文化事業私人有限公司

新加坡／TEL: (65) 6462-6141　FAX: (65) 6469-4043

馬來西亞／TEL: (603) 9179-6333　FAX: (603) 9179-6060

法律顧問／許晏賓律師

印 刷 廠／鴻運彩色印刷有限公司

出版日期／2009年10月　第一版第一刷

定價180元　港幣60元

ISBN 978-986-6643-87-3　　　　　　Printed in Taiwan